雙觀帖

集字聖教序

劉鐵雲本與王鐸臨本

鄧寶劍 趙安悱◎主編

文物出版社

圖書在版編目（ＣＩＰ）數據

集字圣教序：劉鐵云本與王鐸臨本 / 鄧寶劍，趙安
悱主編 . —— 北京：文物出版社，2021.3
（雙觀帖）
ISBN 978-7-5010-6990-3

Ⅰ . ①集… Ⅱ . ①鄧… ②趙… Ⅲ . ①行書—碑帖—
中國—東晉時代 Ⅳ . ① J292.23

中國版本圖書館 CIP 數據核字 (2021) 第 009138 號

集字聖教序：劉鐵雲本與王鐸臨本

主　　編：鄧寶劍　趙安悱

責任編輯：孫漪娜　王霄凡
責任印製：張道奇

出版發行：文物出版社
社　　址：北京市東直門内北小街 2 號樓
郵　　編：100007
網　　址：http://www.wenwu.com
印　　刷：文物出版社印刷廠有限公司
經　　銷：新華書店
開　　本：880mm×1230mm　1/8
印　　張：4.5
版　　次：2021 年 3 月第 1 版
印　　次：2021 年 3 月第 1 次印刷
書　　號：ISBN 978-7-5010-6990-3
定　　價：45.00 圓

兼觀則明：書法範本的存在樣態與研習方法

一 多樣的範本

習字總是離不開範本，而範本在傳播的過程中呈現爲非常複雜的樣態。

書家親筆書寫的字爲真跡，王羲之、王獻之等名家的書信、文稿皆成爲後人習字的範本。可是經典作品的真跡是非常難以獲見的，即使有幸獲見，也難以長久地保留在身邊。爲了保存與傳播，就有了對真跡的複製。古人并無照相影印技術，複製法書真跡主要依靠勾摹與刻帖兩種方式。

勾摹又稱『向拓』，即向光而拓，也寫作『響拓』，它的基本程序是雙勾和填墨。具體程序是，用較爲透明的硬黄紙蒙在真跡上面，將字的每一筆的輪廓用淡墨細綫勾出來，然後再依照真跡的濃淡枯潤填墨。填墨時有的小心一些，好處在於精細，有的大膽一些，好處在於筆意鮮活。更爲簡略大膽的方式便是將紙蒙在真跡上直接摹寫，省去雙勾的程序。唐代製作了很多精彩的晉帖摹本，在真跡難得一見的情況下，唐人摹本便最爲接近經典原貌了。

元人張斿跋唐摹《萬歲通天帖》云『不見唐摹，不足以言知書者矣』，足可見唐人摹本之可貴。刻帖是將原帖依樣刻到石版或棗木版上，中間要經過雙勾、背朱、上石、刊刻等程序，失真的程度也比摹本要大。如果暫不考慮技術水平的因素，刻帖比起摹本來，要經過更多的工序，刻好之後還要捶拓，刻帖雖然不如摹本逼真，但是可以從帖石或棗版反復捶拓，製作很多的拓本。以製作拓片。

好的摹本雖然『下真跡一等』，但是製作一件摹本是非常費時費力的，於是出現輾轉複製的情形，或依摹本再摹，或依刻帖而勾摹，或依摹本而刻帖。

在範本傳播的過程中，唐人摹本和宋人刻帖也會變得非常難得，於是出現輾轉複製的情形，或依刻帖再刻，或依摹本再摹。

碑刻也是書法範本中的重要類型。具體又包括碑、墓誌、造像記、摩崖等。起初，碑刻上的字是由書家用筆蘸着朱砂直接寫上去的，稱爲『書丹』。後來也采用先寫在紙上然後摹勒上石的辦法，比起書丹到刊刻，比起刻帖的摹勒上石再刊刻，工序要減少很多，似乎《仇鍔墓碑銘》其墨跡皆流傳到現在。對於碑刻，啓功先生指出兩種刊刻的類型：『一種是注意石面上應比刻帖更爲接近書寫的原貌，然而未必如此。

一種是盡力保存毛筆所寫點劃的原樣，企圖摹描精確，做到一絲不苟，例如《升刻出的效果，例如方棱筆畫，如用毛筆工具，不經描畫，一下絕對寫不出來。但經過刀刻，可以得到方整厚重的仙太子碑額》等。但無論哪一類型的刻法，其總的效果，必然都已和書丹的筆跡效果有距離，有差別。這種經過刊刻的書法藝術，本身已成爲書法藝術中的另一品類。』（《從河南碑刻談古代石刻書法藝術》）從實際結果看，

刀刻總會改變原跡，而從目的和功能看，刻帖與碑刻實有不同。刻帖就是爲了保存并傳播法書墨跡，所以刻工會盡量刻劃出原帖的樣子。而碑刻則是書手和刻工合作的工藝品，刻工可以盡力依照書丹的原貌奏刀，也可以大膽修飾以求『刻出的效果』，就像將小説拍成電影，可以盡力忠實原著，也可以大膽改編。

刻帖摹勒上石程序煩瑣，而且往往是後人刻前人的字，難免對筆理解得不到位，這是其不足之處。而刻帖的初始目的也是盡力保存法書的原貌，故而奏刀時誇張的『改編』較少，這是其優勝之處。而很多碑刻中誇張的修飾刻法簡單，而且當時人刻當時人的字，刻工對筆法感覺更爲親切，這是其優勝之處；改變了書丹的原貌，加上一些石面粗糙難以刊刻，這是其不足之處。這裏的優勝和不足，皆是就是否能更好地體現書寫的原貌而論的。

以上所談了真跡、摹本、刻帖、碑刻這幾種重要的範本類型。其實，書法範本的種類還有很多，如商周的甲骨文、金文都是書法家取法的對象。每一種範本都帶有材料本身的個性，就像人們常說的『書卷氣』『金石氣』『棗木氣』。

人們習字要臨習範本，而一些高明的臨本自身也成了範本。比如《蘭亭序》，有傳爲褚遂良的臨本、傳爲歐

二 在比較中加深理解

既然書法的範本呈現出錯綜複雜的樣態，那麽比較不同形態的範本便是獲得深入理解的重要途徑。比較的方法很多，姑舉以下幾個方面。

（一）墨跡與刻本的比較

把一件墨跡作品刻到石頭或棗木版上，總會有或多或少的變形而丢失某些信息。即使再精確的刻本，墨色的枯潤濃淡也是無法得到的。比較墨跡與刻本，可以漸漸揣摩出刻本中的哪些形態是刀刻、墨色的有的作品，墨跡本和刻本都是傳世可見的，比如不是出自同一人之手，也可相互比較，比如將樓蘭出土魏晉殘紙和《十七帖》，源頭皆是智永所書，比較起來一目了然，即使不是出自同一人之手，也可相互比較，比如將樓蘭出土魏晉殘紙和《十七帖》。對理解王羲之的草書筆法頗有助益，臨寫《十七帖》時，便可在很大程度上做到『透過刀鋒看筆跡』。

墨跡與刻本的比較不僅有助於臨習墨跡，也有助於臨習刻本。刻本中的刀痕也有鮮明的體現。就像漫畫裏的人物形象，雖然變形了，但是然而此失真，一些方中帶圓的點畫特點在碑刻墨跡中的點畫特徵鮮明起來。墨跡中的方筆和圓筆得更方、更圓，這些方中帶圓的點畫特點在碑刻中往往有的書法家心儀刀刻、捶拓、風蝕帶來的效果，若能深入比較墨跡與刻本，對刀毫之別了然於心，便能更爲自然地表現『金石氣』。

（二）範本與臨本的比較

將範本和前賢的臨本相互參照，常能有所收獲。臨本取法範本，也總是帶着臨寫者的個性。清人王澍云：『臨帖須運以我意，參晉人之各異，以求其同。如諸名家各臨《蘭亭》，絕無同者，其異處各由天性，其同處則傳自右軍。以此思之，便有入處。』（《翰墨指南》）在王澍看來，臨本的不同之處未必就和所臨的範本沒有關係，而共同之處則出自王羲之，這一看法很有道理。如果進一步看，臨本的風格獨具之處未必就和所臨的範本沒有關係，而臨寫者常常是捕捉并強化了範本中的某些特徵而自成一格。比如八大山人臨摹集王羲之字形《興福寺半截碑》便強化了王羲之字形内部的空間對比，臨摹者是以自身的方式闡釋範本，就像一束光讓範本的某一側面鮮明起來。這樣的比較，既能啓發我們深入把握範本的特徵，又能啓發我們找到適合自己的臨帖方法。

（三）原作與影印本的比較

字帖未必和原作同樣大小，字帖與原作的墨色總有或多或少的差異，字帖亦難以表現原作紙張的質地。字的大小、墨色的深淺、紙張的質地對古帖的質地。字帖的質地。字的觀看原作，有助於更好地利用手上的影印本。就像面對一個人的照片，衹見過照片，與曾見其人看這張照片的效果是完全不同的。

對影印本細加揣摩，也有助於觀看原作。越是高清的影印本，越能使我們捕捉到原作與影印本的微妙不同。人們在博物館中，面對真跡的時間總是有限的，對影印本越熟悉，就越能在有限的時間裏解讀原作中的獨特信息。

以上簡要叙述了書法範本的多種樣態，以及在不同樣態的範本之間相互參照、相互比較的學書方法。這套『雙觀帖』正是以同一碑帖的不同版本相互比較爲特色，或是墨跡與刻本對照，或是原刻與重刻對照，或是同一碑帖的不同版本相互比較，并邀我共同主編。我一方面感謝趙先生的美意，一方面或是原刻與重刻對照，趙安排我向我介紹了他的構想，并邀我共同主編。我一方面感謝趙先生的美意，一方面激賞趙先生的出版眼光。世事兼聽則明，學書亦需兼觀，相信這套字帖會爲習字的同道們帶來方便。

鄧寶劍

……佛道崇虚，乘幽控寂；弘濟万品，典御十方。舉威靈而無上，抑神力而無下。

佛道崇虚乘幽控宰弘

佛道崇虚乘幽控宰弘

濟万品典御十方舉威

濟万品典御十方舉威藏

靈而無上抑神力而無下

靈而無上抑神力而無下

大之則彌於宇宙，細之則攝於豪釐騰漢迻攝

攝於豪釐騰漢迻攝

大之則孫於宇宙細之則

大之則孫於宇宙細之則

夢照東域而流慈

夢照東域而流慈慶

攝於豪釐騰漢迻攝

乎晦影歸真，遷儀越世。金容掩色，不鏡三千之光；麗象開圖，空端四八之

乎晦影歸真遷儀越世

金容掩色不鏡三千之

金容掩色不鏡三千之

乎晦影歸真遷儀越世

光麗象開圖空端四八之

光麗象開圖空端四八之

相。於是微言廣被，拯含類於三途；遺訓遐宣，導群生於十地……幼懷貞敏……長

羣生於十地善懷貞敏襲長

羣生於十地善懷貞敏長

類非三途遺訓遐宣導

類拯三途遺訓遐宣道導

相拯是澂主廣被拯含

相拯是澂主廣被拯含

契神情松風水月未足比

契神情松風水月未足比其

其清華仙露明珠詎能

其清華仙露明珠詎能方

方其朗潤悲正法之陵遲

廣其朗潤悲正法之陵遲

……慨深文之訛謬。思欲分條析理，廣彼前聞。截偽續真，開茲後學。是以翹心

真開茲後學是以翹心

真開茲後學是以翹心

挭理廣復前聞截偽續

挭理廣彼前聞截偽續

慨深文之訛謬思欲分條

慨深文之訛謬思欲分條

淨土注遊西域乘危遠邁

淨土注遊西域乘危遠邁

邁杖策孤泜積雪晨

邁杖策孤泜積雪晨飝

途間失地驚砂夕起空外

途間失地驚砂夕起空外途

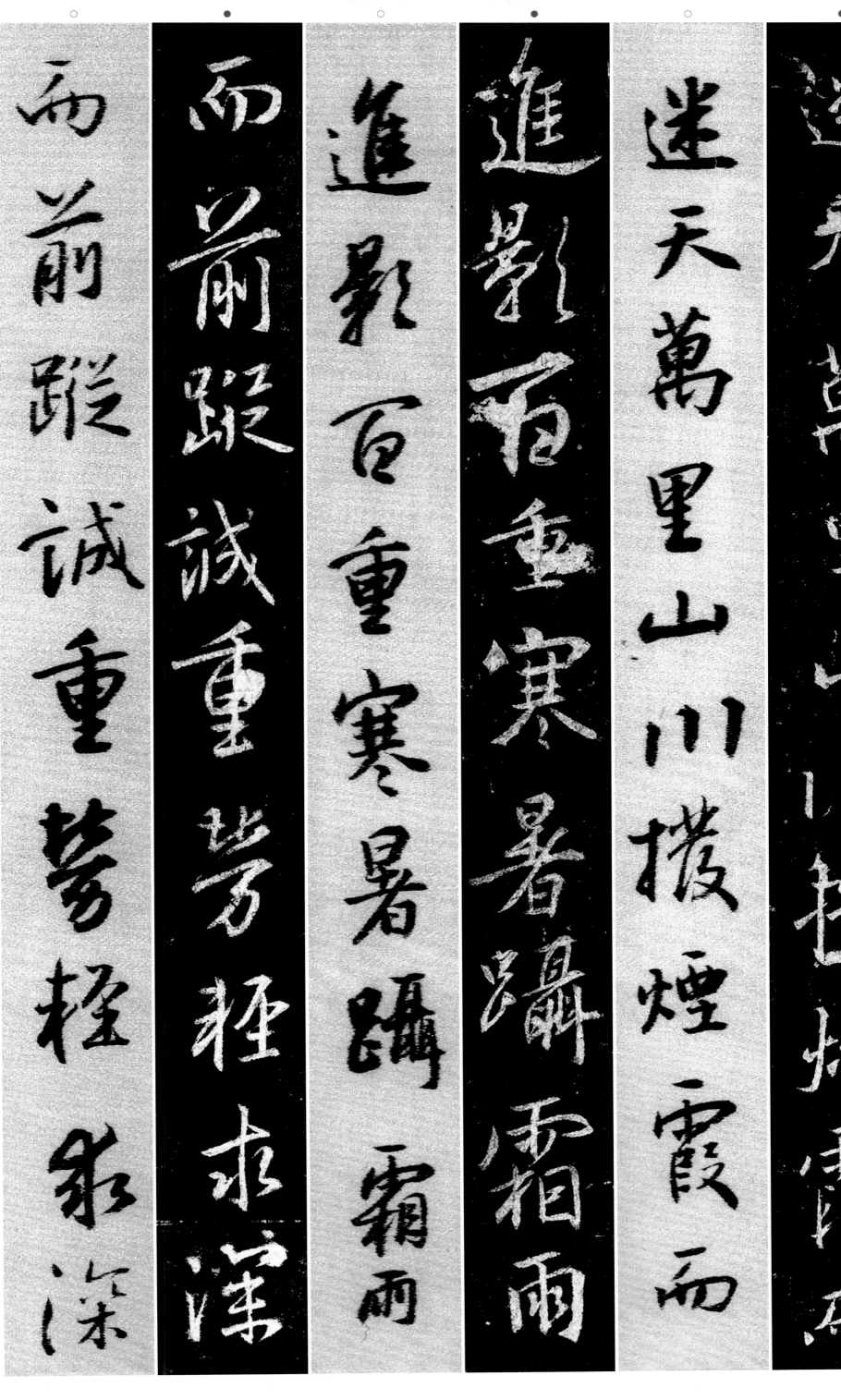

迷天。萬里山川，撥煙霞而進影；百重寒暑，躡霜雨而前蹤。誠重勞輕，求深

願達。周遊西宇，十有七年；窮歷道邦，詢求正教。雙林八水，味道殕風；鹿

形達周遊西宇十有七

歷達周遊西宇十有七

年窮歷道邦詢求正教

年窮歷道邦詢求正教

雙林八水味道殕風麈

雙林八水味道殕風麈

賢探賢妙門精窮奧業

賢探賾妙門精窮奧業

言於先聖受真教於上

言於先聖受真教於上

苑鹫峰瞻奇仰異承

苑鹫峰瞻奇仰異承至

一乘五律之道，馳驟於心田；八藏三篋之文，波濤於口海。爰自所歷之國，摭

揚勝業引慈雲於西趣

揚勝業引慈雲於西趣

十七部譯布中夏宣

文部譯布中夏宣

將三藏要文凡六百

將三藏要文凡五

濕法雨於東垂聖教缺

湮法兩於東垂聖教缺

而復金蒼生罪而還福

而頂金蒼生罪而還福

濕法兩於東垂聖教缺

濕火宅之乾燄共拔迷

還火宅之乾燄共拔迷

還火宅之乾燄共拔迷

14

途，朗爱水之昏波，同臻彼岸……譬桂生高嶺，雲露方得泫其花；蓮出淥

途，朗愛水之昏波，同臻

遝朗愛水之昏波同臻

彼岸譬桂生高嶺雲

譬桂生高嶺彼雲

彼岸雲桂生高嶺雲

露方得泫其花蓮出淥

露方得泫其花蓮出淥

波飛塵不能汙其葉方

波飛塵不能汙其葉方

冀茲經流施將日月同斯

冀茲經流施將日月而

冀茲斯福遐敷与乹坤

無冢斯福遐敷与乹坤

而永大。朕才謝珪璋，言慚愽達。至於内典，尤所未閑。昨製序文，深爲鄙拙。唯恐

而永大朕才謝珪璋言慚

愽達至於内典尤所未閑

愽達至於内典尤所未閑

昨製序文深爲鄙拙唯恐

昨製序文深爲鄙拙唯恐

穢翰墨於金簡，標瓦礫於珠林。忽得來書，謬承褒讚。循躬省慮，彌蓋厚顏。

18

善不足稱，空勞致謝……綜括宏遠，奧旨遐深。極空有之精微，體生滅之機要……道

玄精激體生滅之機要道

玄精激體滅之機要道

括宏遠奧旨遐深趣空有

括宏遠奧旨遐深極空有

善不足稱空勞致謝綜

善不足稱空勞致謝綜

名流慶歷遂古而鎮常赴

名流慶應遂古而鎮常赴

感應身經塵劫而不朽晨

感應身經塵劫而不朽晨

鍾夕梵交二音於鷲峰慧

鍾夕梵交二音於鷲峰慧

日法流，
轉雙輪於鹿菀。
排空寶蓋，
接翔雲而……合彩……共飛，庄野春林，
与天花而合

飛庄野春林
与天花而合

飛庄野春林
与天花而合

空寶蓋接翔雲而合寶宾

空寶蓋接翔雲而合彩共

日法流轉雙輪於鹿菀排

日法流轉雙輪於鹿菀排

裂皇帝陛下上玄資福垂

皇帝陛下上玄資福斂

拱而后八荒德被黔黎斂

拱而治八荒德祗黔黎斂

祖而治八荒德祗黔黎斂

祖而朝萬國遂使阿耨達

祖而朝萬國遂使阿耨達

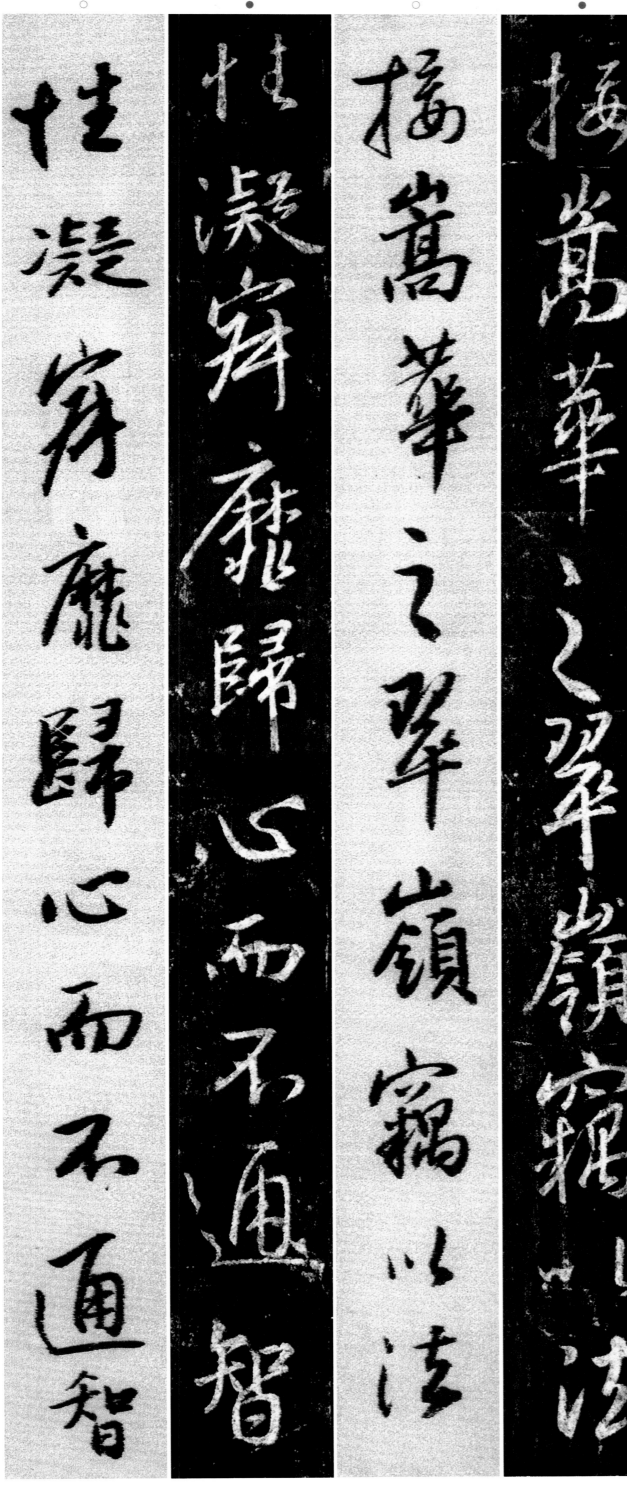
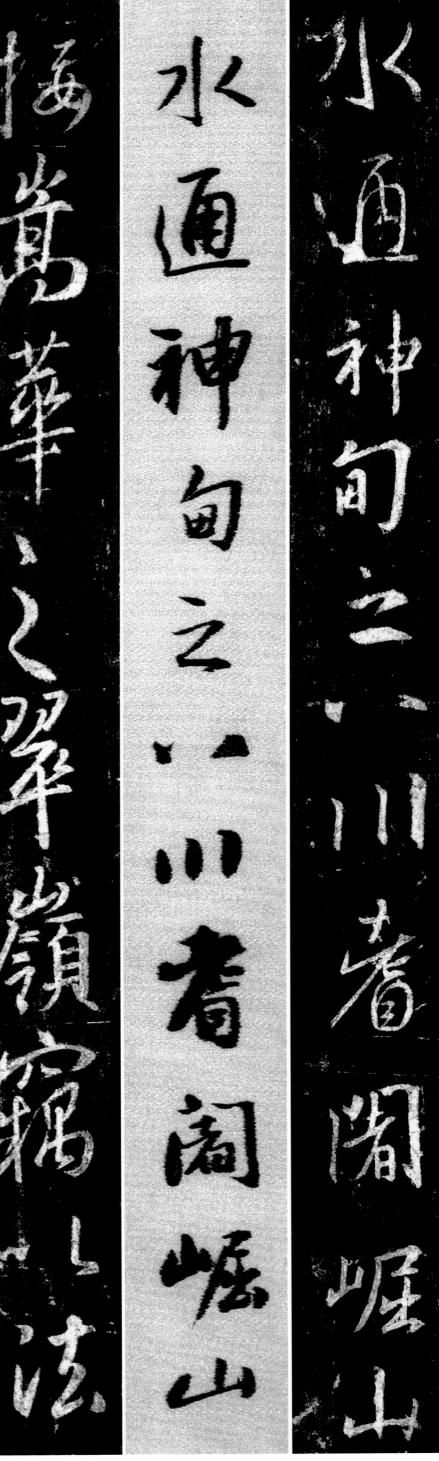

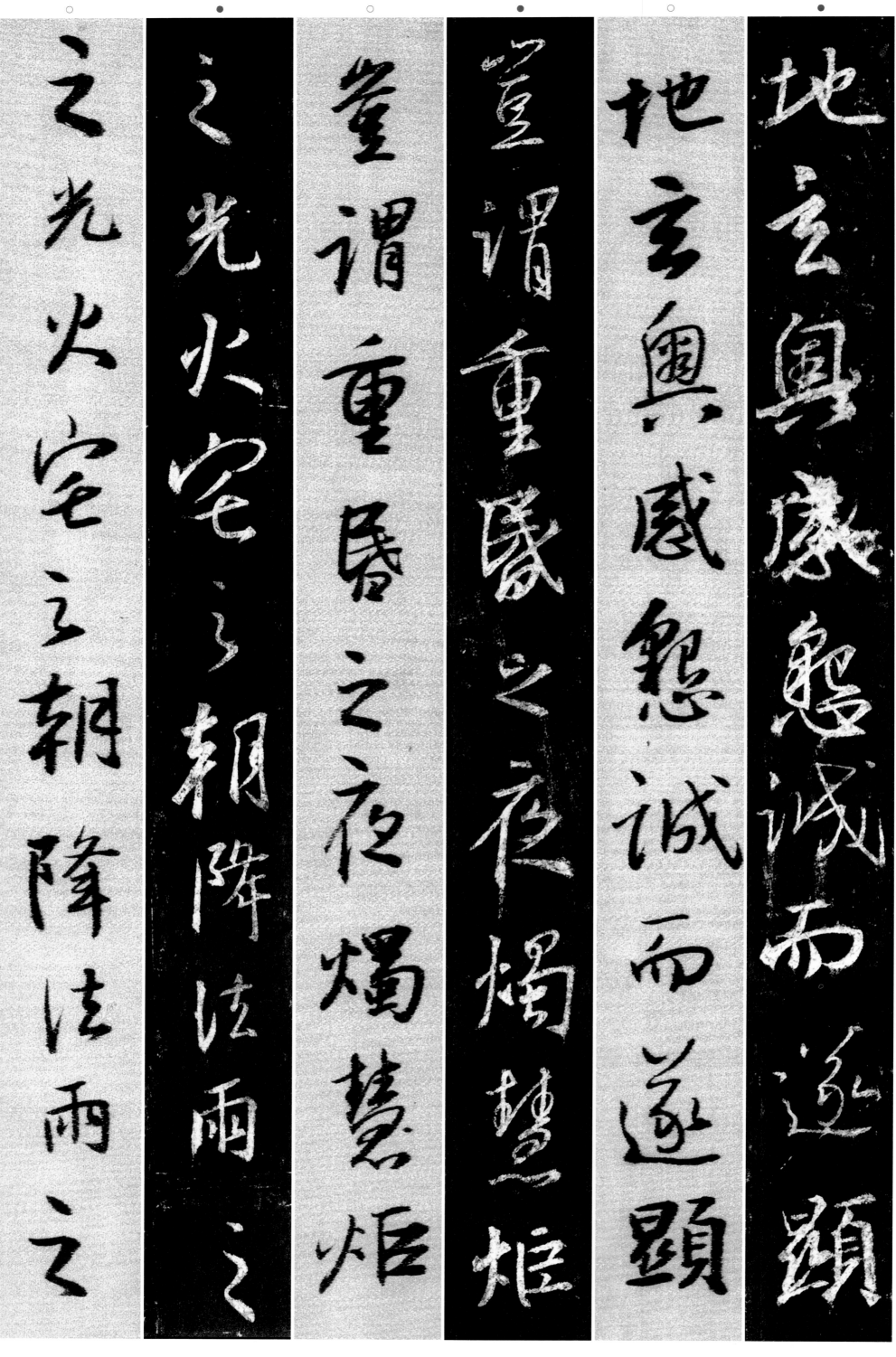

澤。於是百川異流，同會於海；万區分義，揔成乎實……玄奘法師者，夙懷聰令，立志夷

揔法師風懷聰令立志夷

揔法師者風懷聰人令立志夷

海万區分義揔成乎實玄

海万區分義揔成乎實玄

澤於是百川異流同會於

澤於是百川異流同會於

簡神清齠亂之年體拔浮

華之世凝情定室匿迹

華之世凝情定室匿迹

神清齠亂之年體拔浮

巖匿息三禪巡遊十地超

巖匿息三禪巡遊十地超

六塵之境，獨步迦維；會一乘之旨，隨機化物。以中華之無質，尋印度之真文。遠涉恒

河，終期滿字；頻登雪嶺，更獲半珠。問道往還，十有七載；備通釋典，利物爲心。

河終期滿字頻登雪嶺

河終期滿字頻登雪山嶺

更獲半珠問道往還十有

更獲半珠問道注還十有

七載備通糧典利物爲心

七載備通糧典利物爲心

以貞觀十九年二月六日，奉敕於弘福寺翻譯聖教要文……伏見御製眾經論序，

以貞觀十九年二月六日奉

以貞觀十九年二月六日奉敕

敕於弘福寺翻譯聖教

敕於弘福寺翻譯聖教

要文伏見御製眾經論序

要文伏見御製眾經論摩

照古騰今理含金石之

照古騰今理含金石之

聲文抱風雲之潤治輞

聲文抱風雲之潤治

輕塵足岳墜露添流略

輕塵足岳墜露添流略

舉大經，以爲斯記……內典諸文，殊未觀攬。所作論序，鄙拙尤繁。忽見來書，褒揚

拙尤繁忽見来壽褒揚

拙尤繁忽見来書褒揚

文殊未觀攬所作論序鄙

文殊未觀攬所作論序鄙

奉大經以爲斯記內典諸

舉大經以爲斯記內典諸

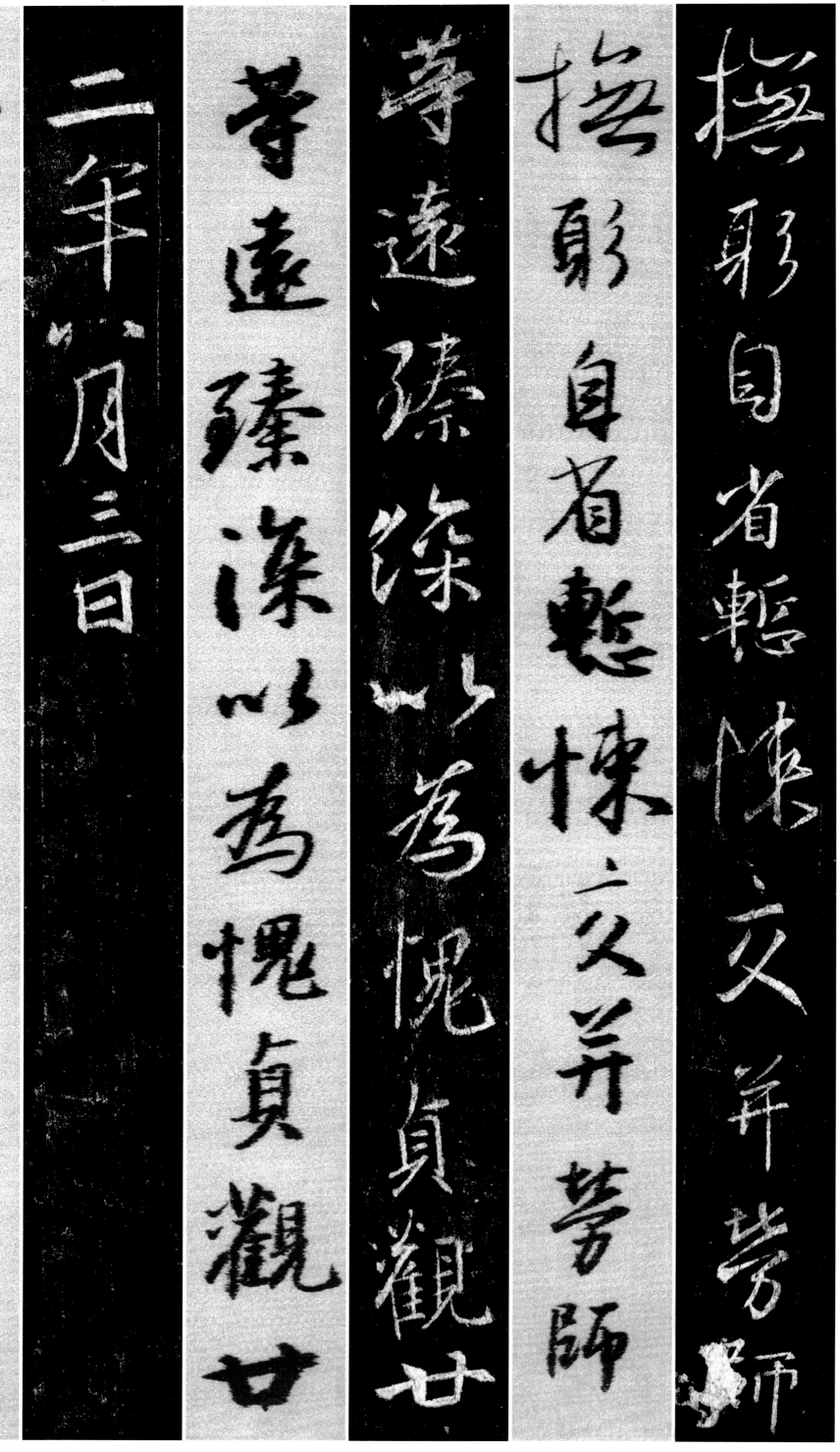

……撫躬自省，慙悚交并。勞師等遠臻，深以爲愧。貞觀廿二年八月三日。

撫躬自省慙悚交并勞師

等遠臻深以爲愧貞觀廿

二年八月三日